놀이 방법

1. 찾아보기	2. 게임하기	3. 정답 보기
문제를 읽고 귀신을 찾아봐!	**재밌는 게임으로 잠시 쉬어 가자!**	**다 찾았으면 정답을 확인해 봐!**
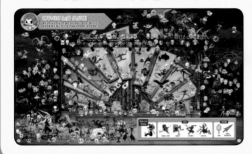	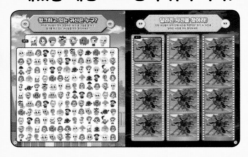	

초판 1쇄 인쇄 2021년 3월 8일
초판 1쇄 발행 2021년 3월 18일

발행인 신상철 **편집인** 최원영
편집장 안예남 **편집담당** 이주희
제작담당 오길섭 **출판마케팅담당** 이풍현

발행처 ㈜서울문화사
등록일 1988년 2월 16일
등록번호 제2-484
주소 서울시 용산구 새창로 221-19
전화 편집 (02)799-9168, 출판마케팅 (02)791-0753
디자인 Design Plus

ISBN 979-11-6438-780-9

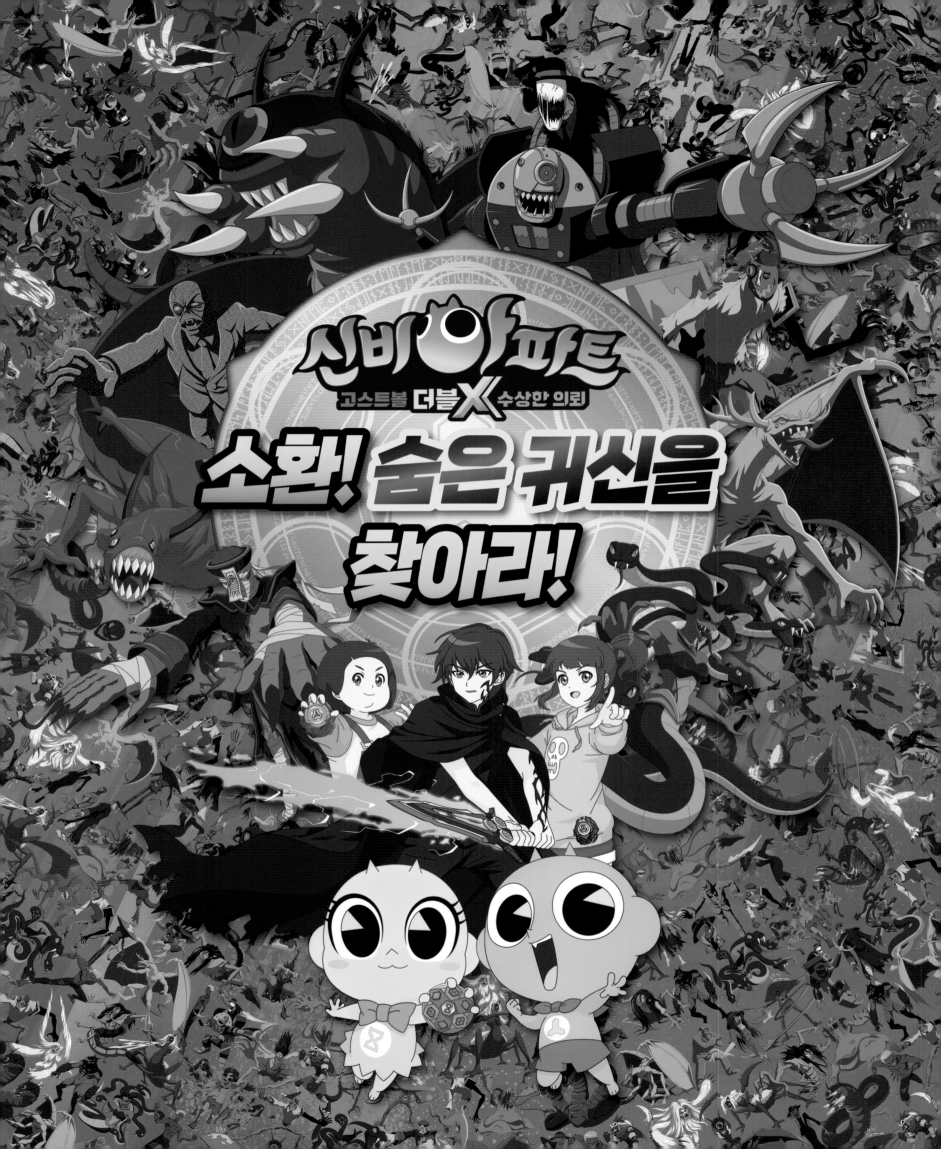

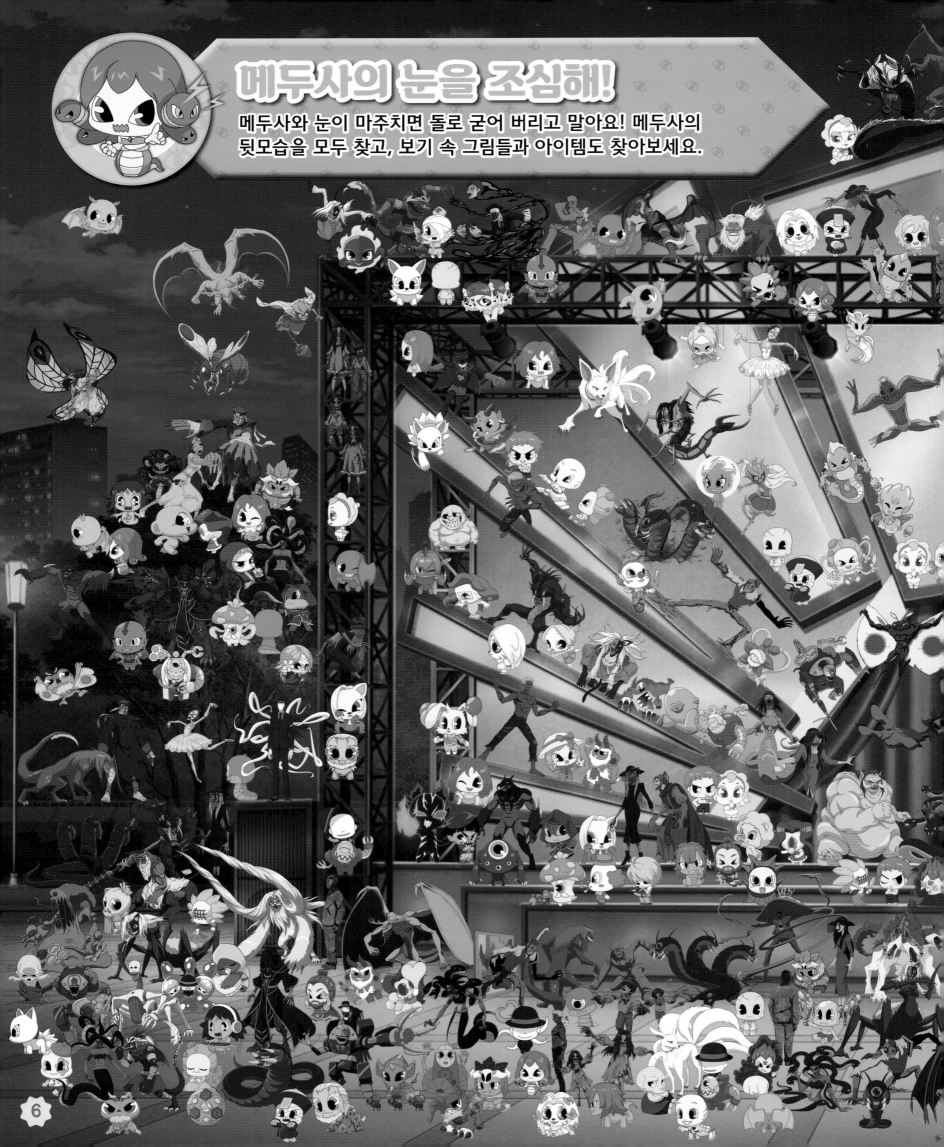

메두사의 눈을 조심해!

메두사와 눈이 마주치면 돌로 굳어 버리고 말아요! 메두사의
뒷모습을 모두 찾고, 보기 속 그림들과 아이템도 찾아보세요.

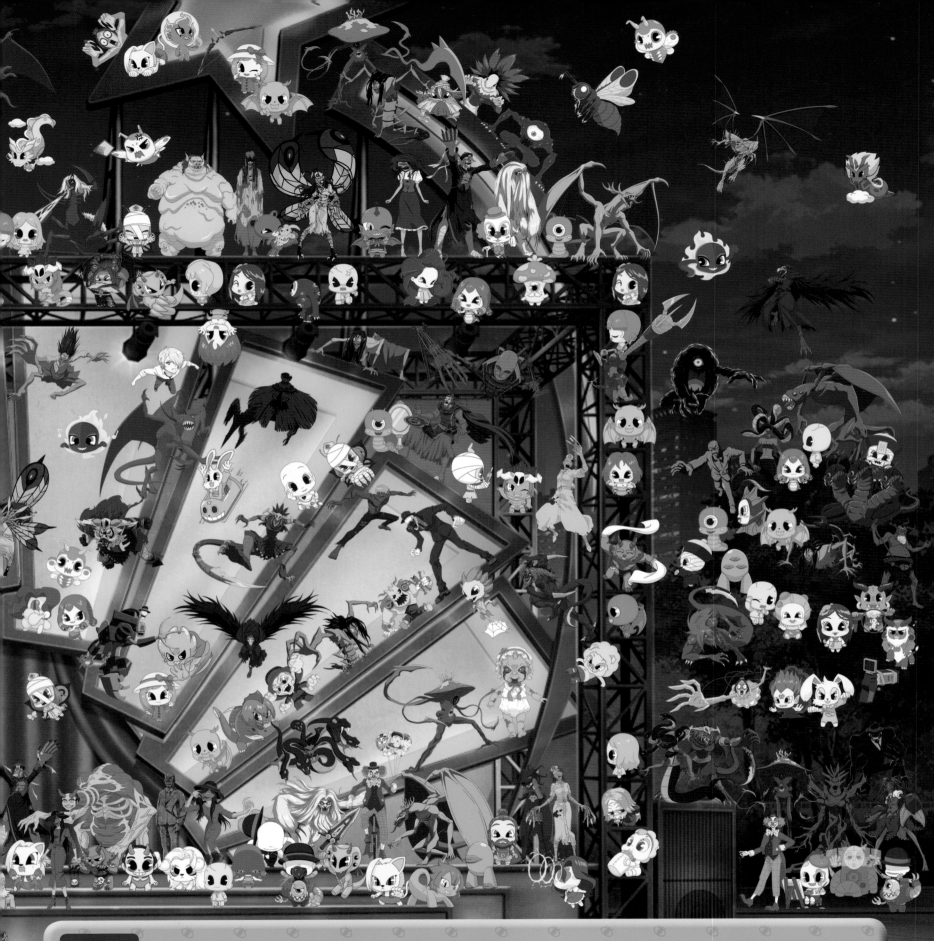

메두사의 뒷모습

보기

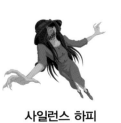

사일런스 하피

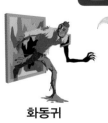

화동귀

야저괭이

구묘주귀

아이템

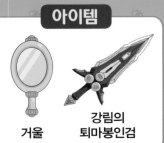

거울　강림의
　　　퇴마봉인검

7

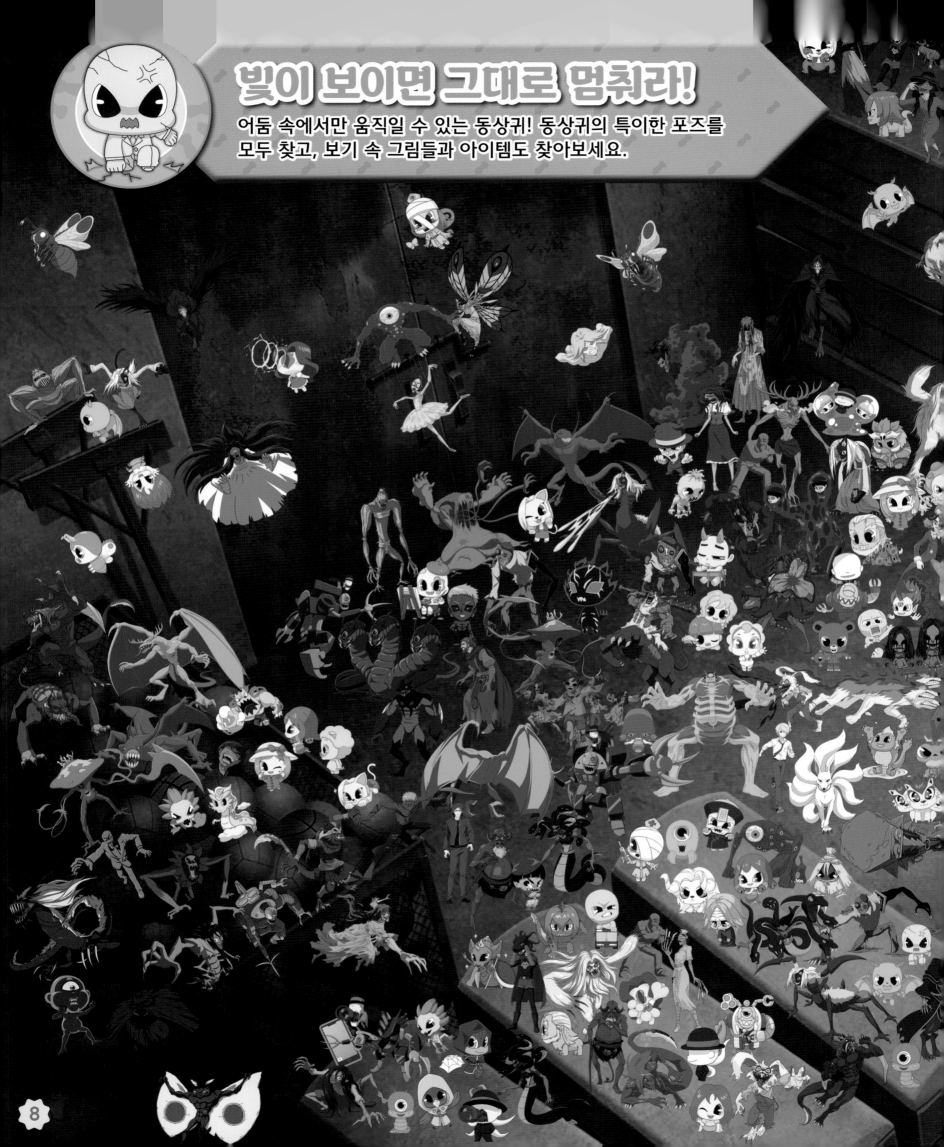

빛이 보이면 그대로 멈춰라!

어둠 속에서만 움직일 수 있는 동상귀! 동상귀의 특이한 포즈를
모두 찾고, 보기 속 그림들과 아이템도 찾아보세요.

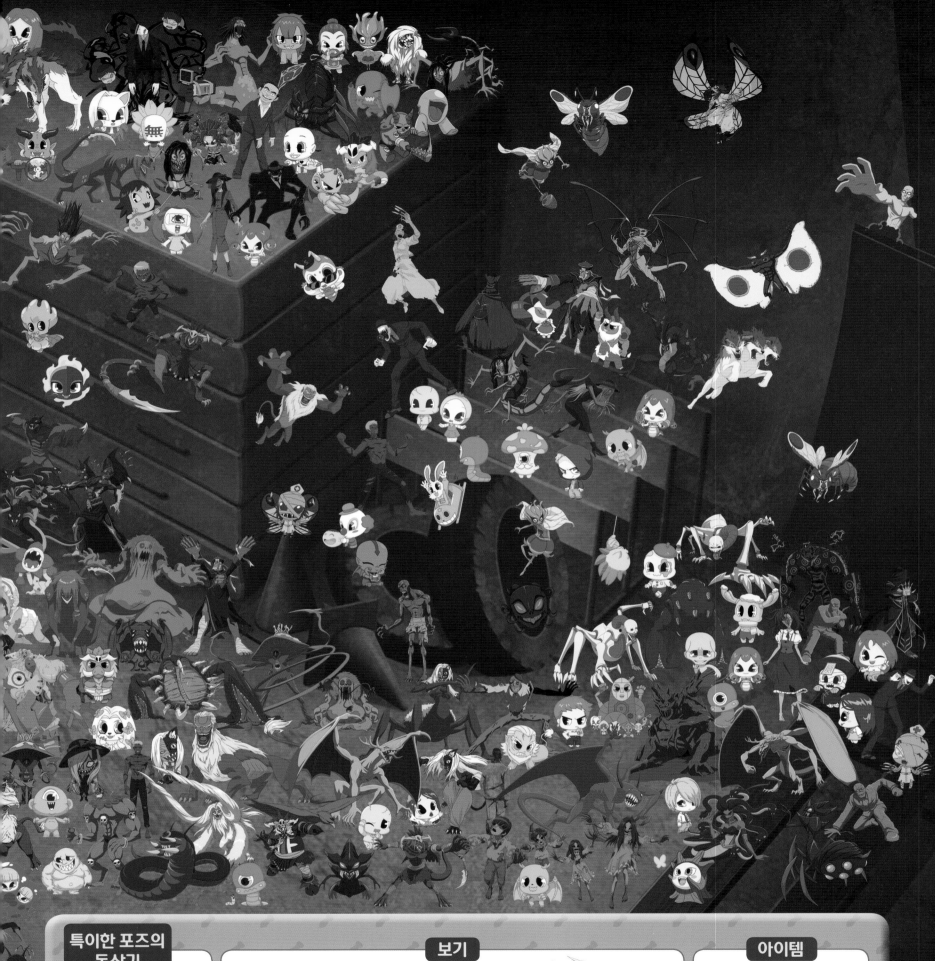

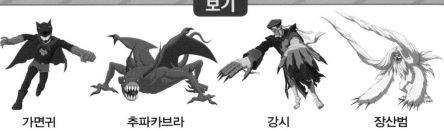

특이한 포즈의
동상귀

보기

가면귀　　추파카브라　　강시　　장산범

아이템

핸드폰

현우의
귀신 탐지기

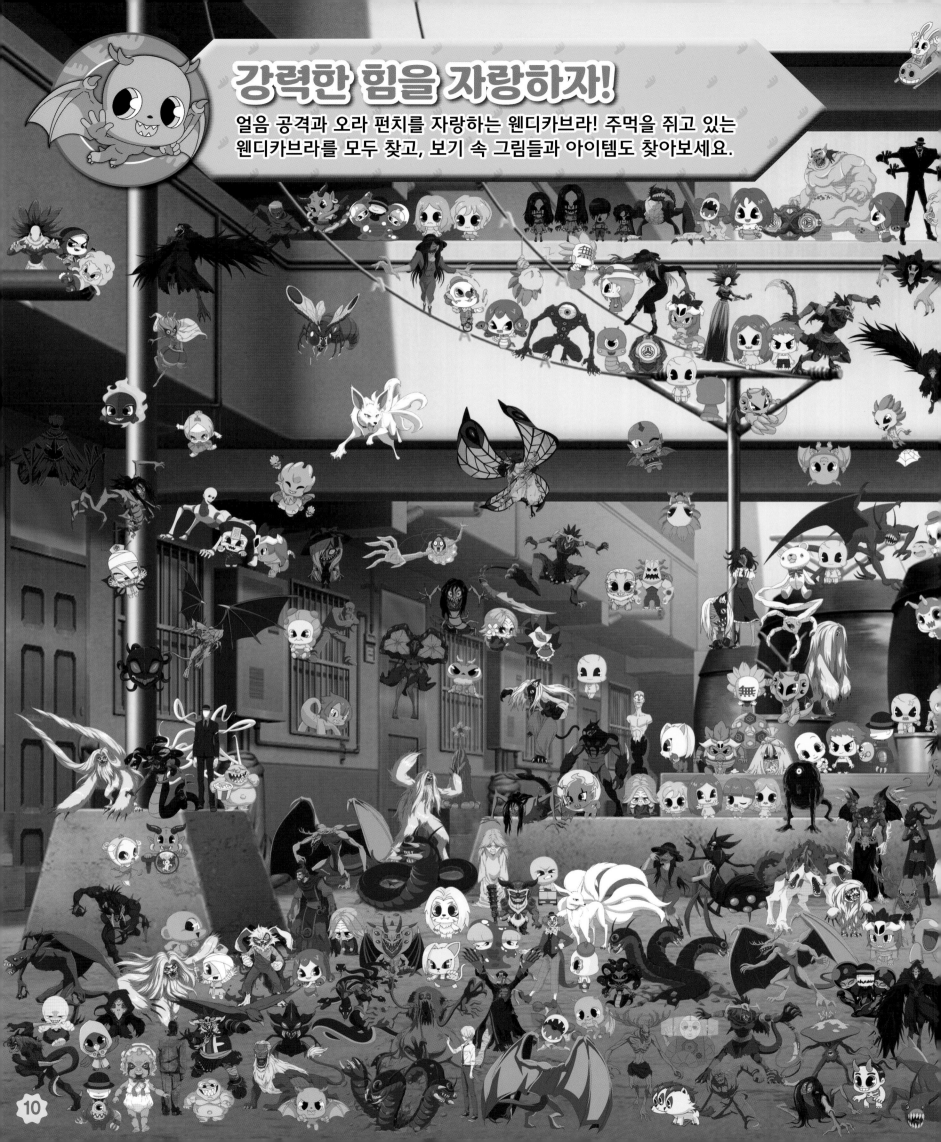

강력한 힘을 자랑하지!

얼음 공격과 오라 펀치를 자랑하는 웬디카브라! 주먹을 쥐고 있는 웬디카브라를 모두 찾고, 보기 속 그림들과 아이템도 찾아보세요.

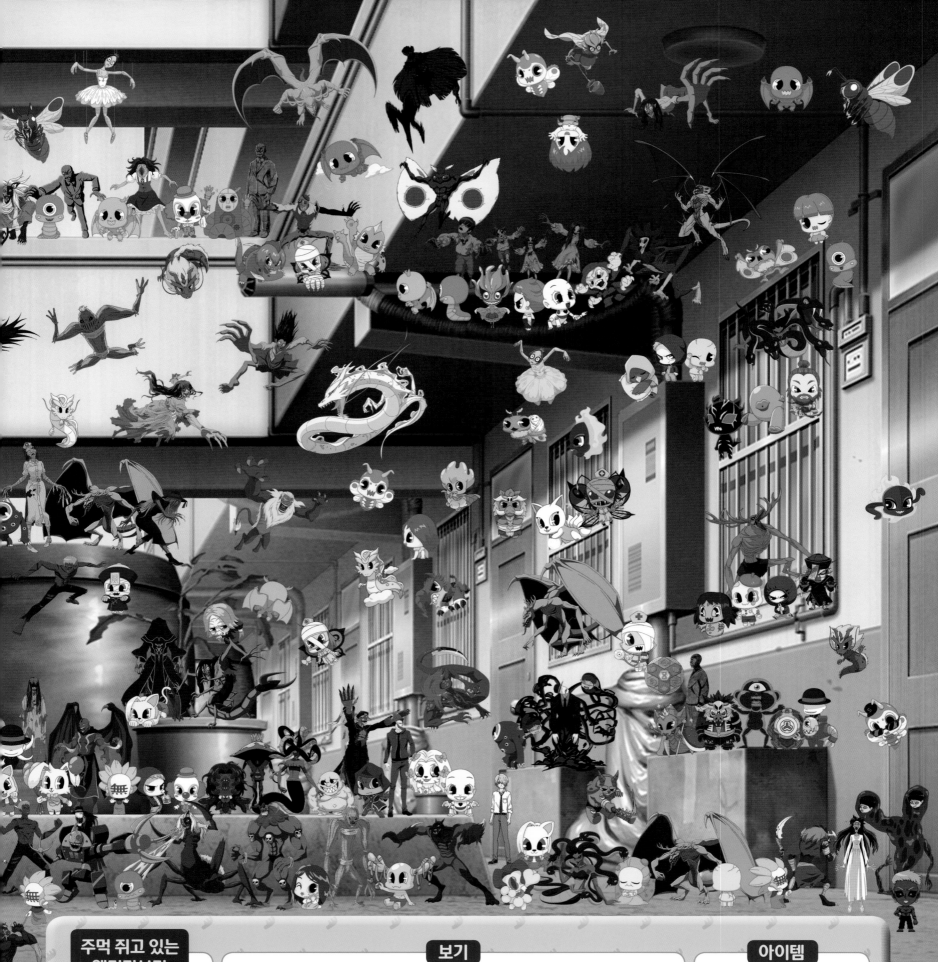

주먹 쥐고 있는
웬디카브라

보기

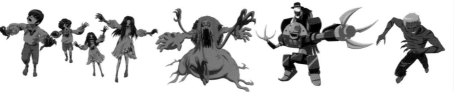

블랙 아이드　　　할머니 포자귀　　　적슬렌더　　　부활한 시온

아이템

신비의
요요

합체형
고스트볼 더블X

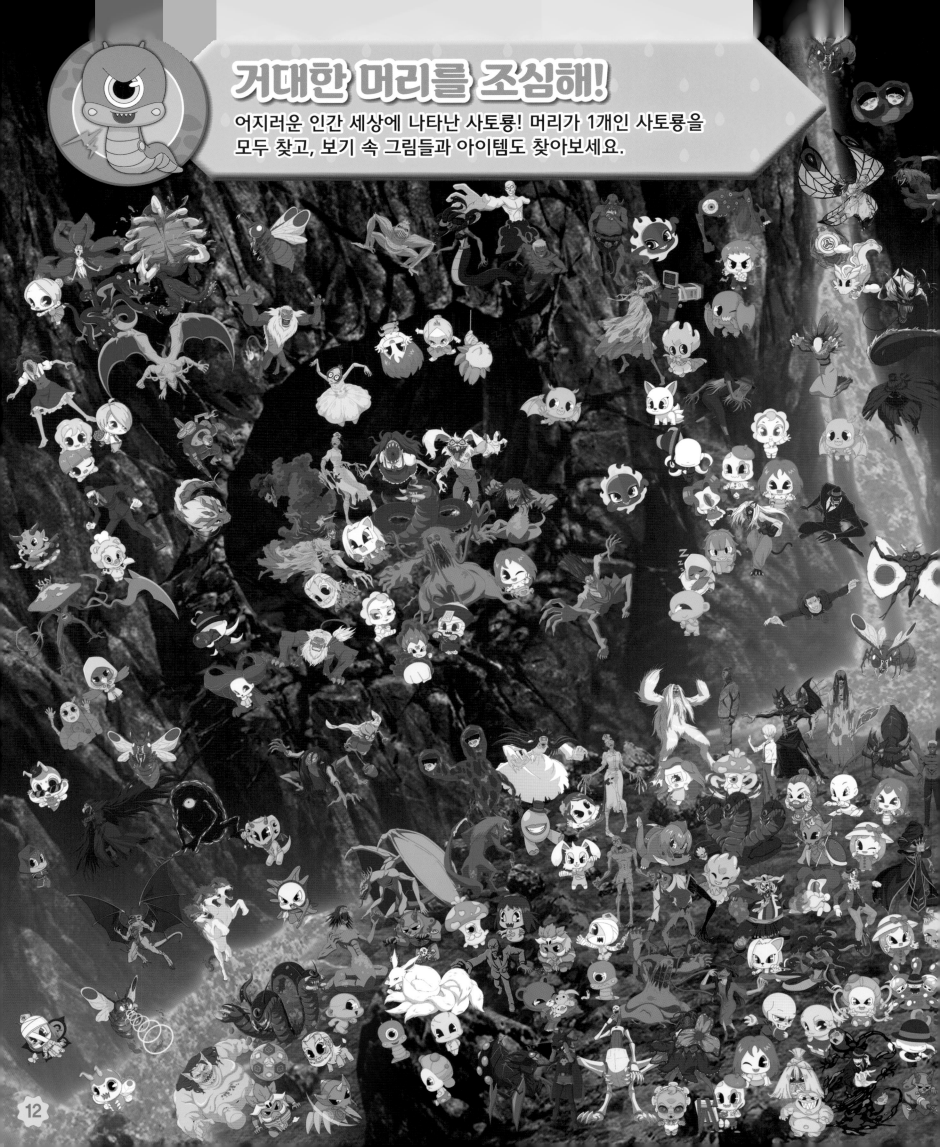

거대한 머리를 조심해!

어지러운 인간 세상에 나타난 사토룡! 머리가 1개인 사토룡을 모두 찾고, 보기 속 그림들과 아이템도 찾아보세요.

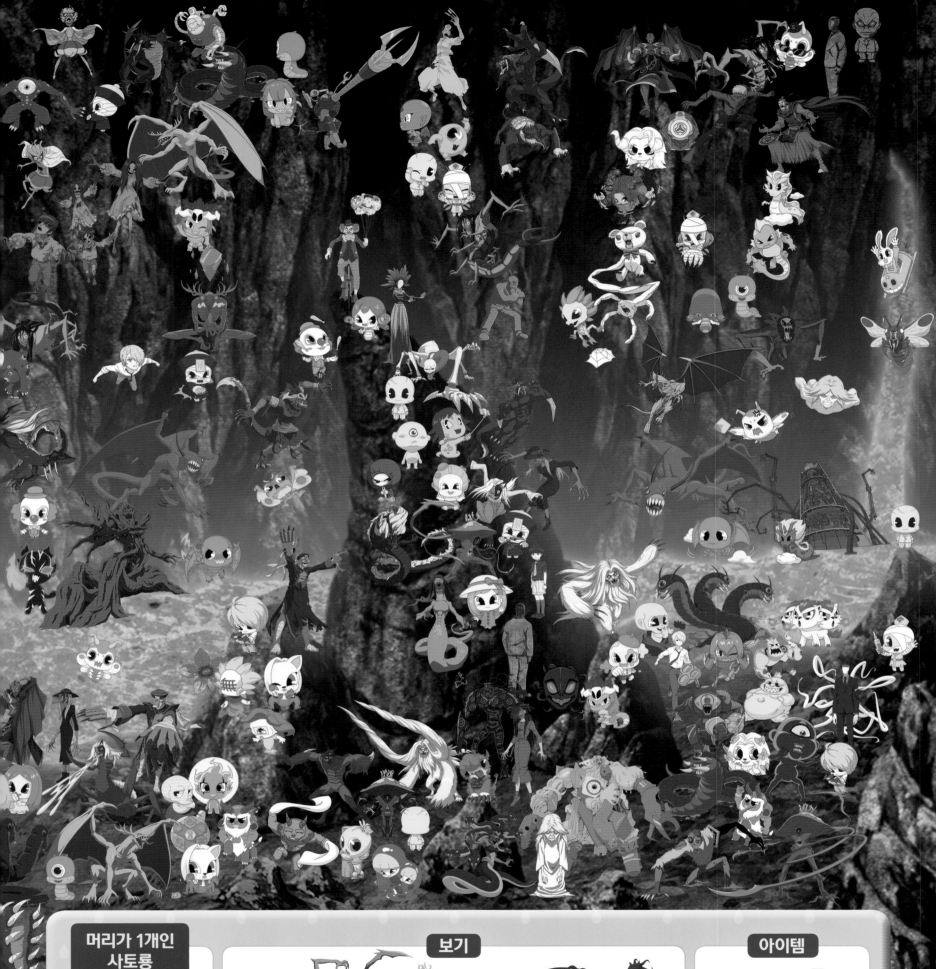

 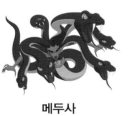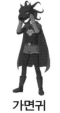

윙크하고 있는 귀신은 누구?

귀여운 귀신들이 모두 모였어요! 보기 속 그림을 잘 보고
윙크를 하고 있는 귀신들을 모두 찾아보세요.

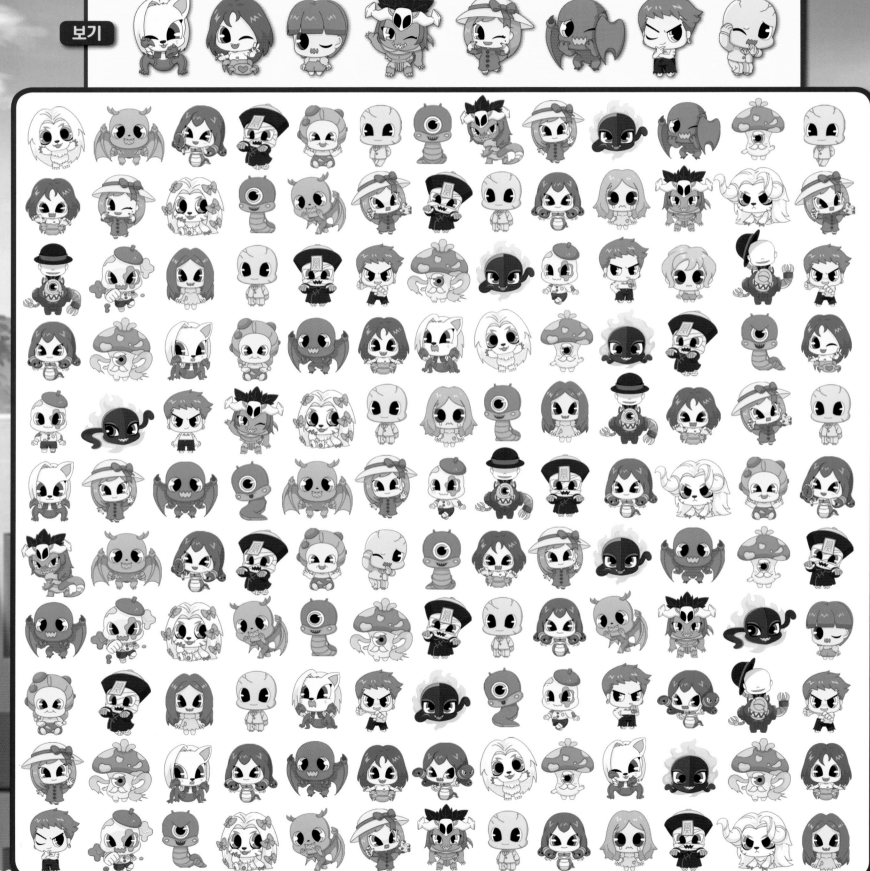

달라진 사진을 찾아라!

친한 귀신들이 모여 단체 사진을 찍었어요! 보기 속 사진과
달라진 사진을 모두 찾아보세요.

보기

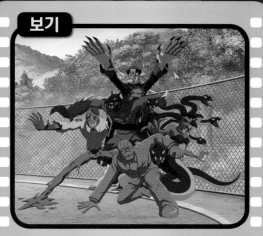
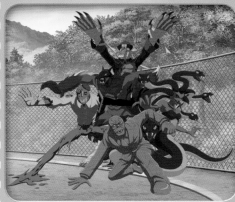
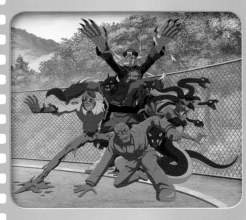
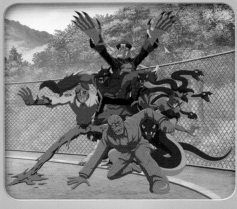
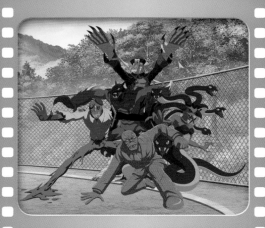
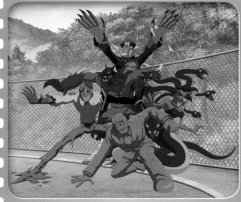
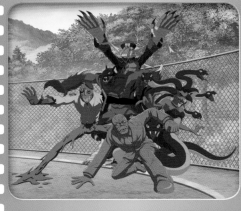
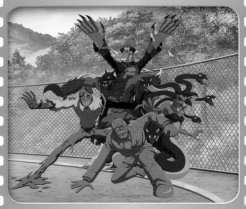
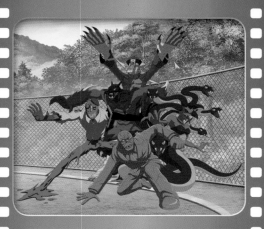
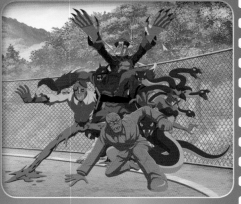

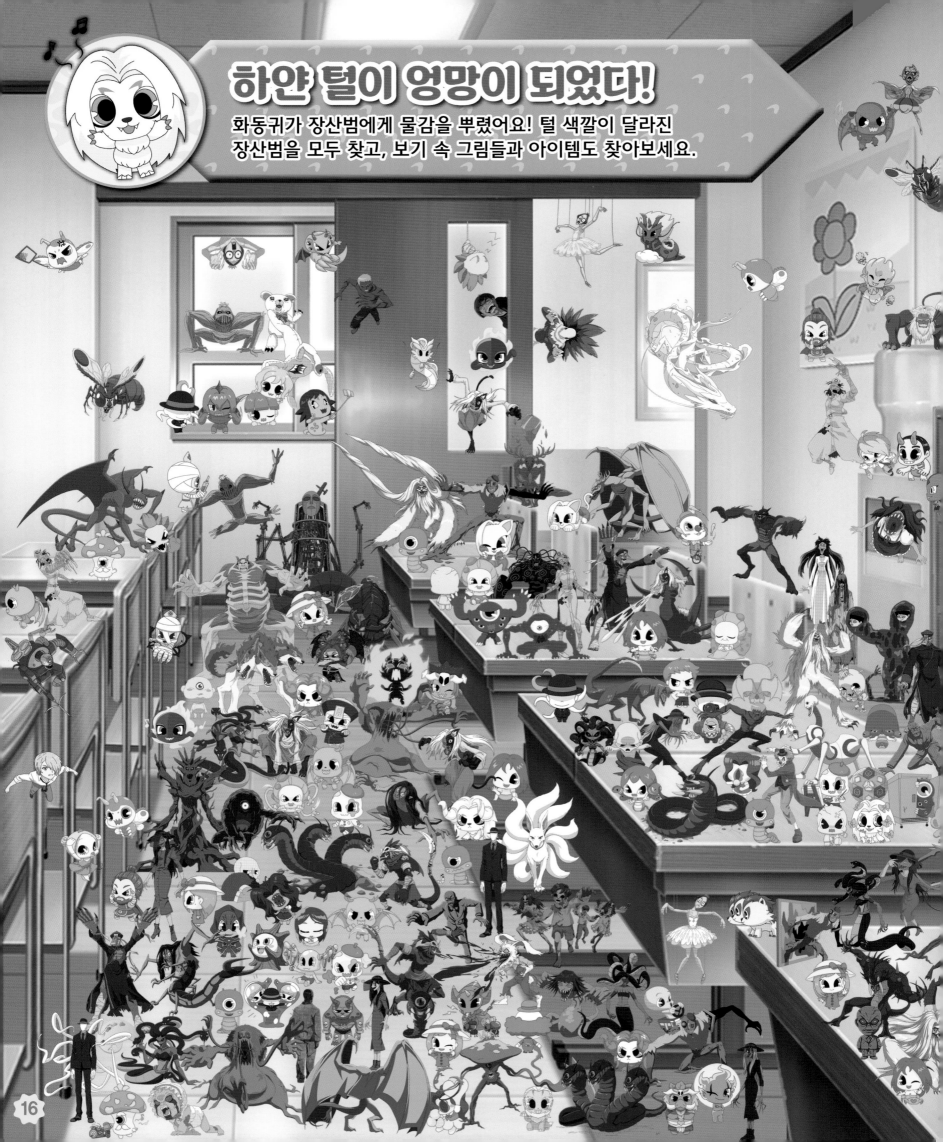

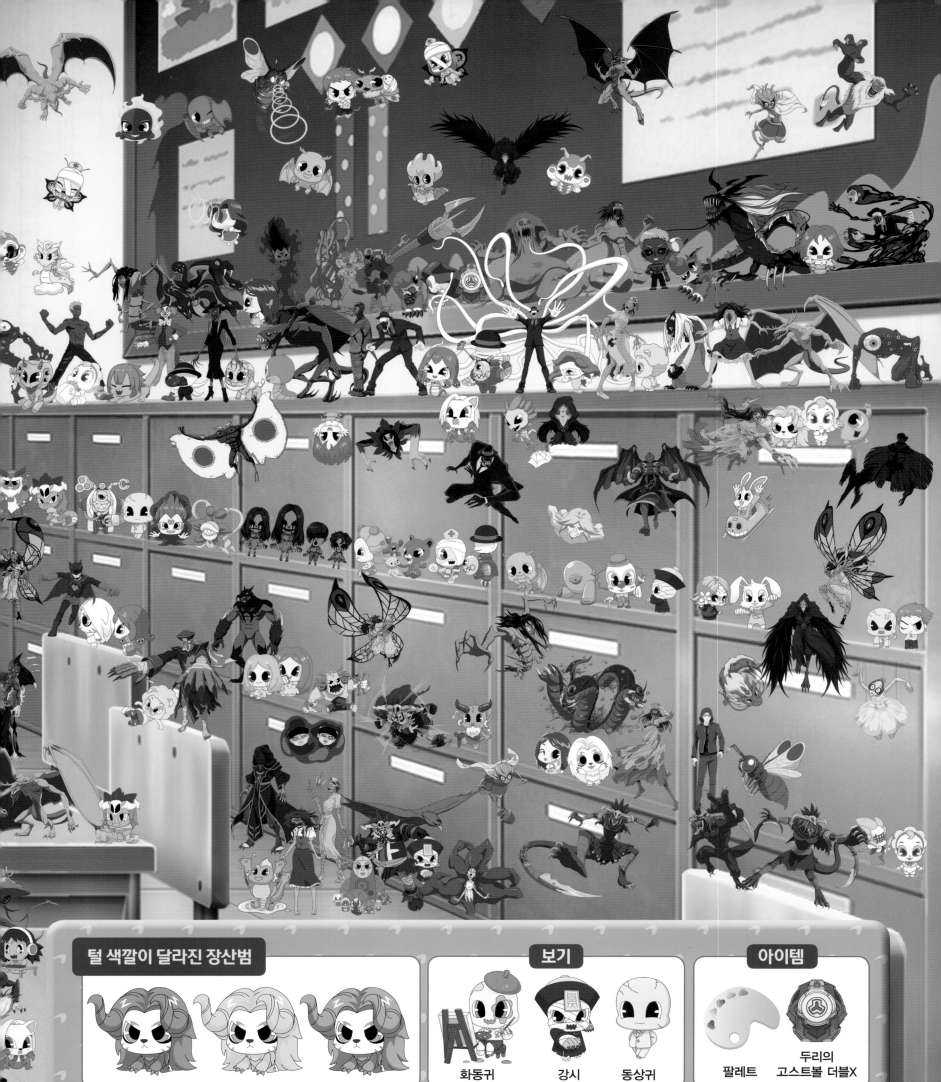

보기

화동귀 강시 동상귀

아이템

팔레트 두리의
고스트볼 더블X

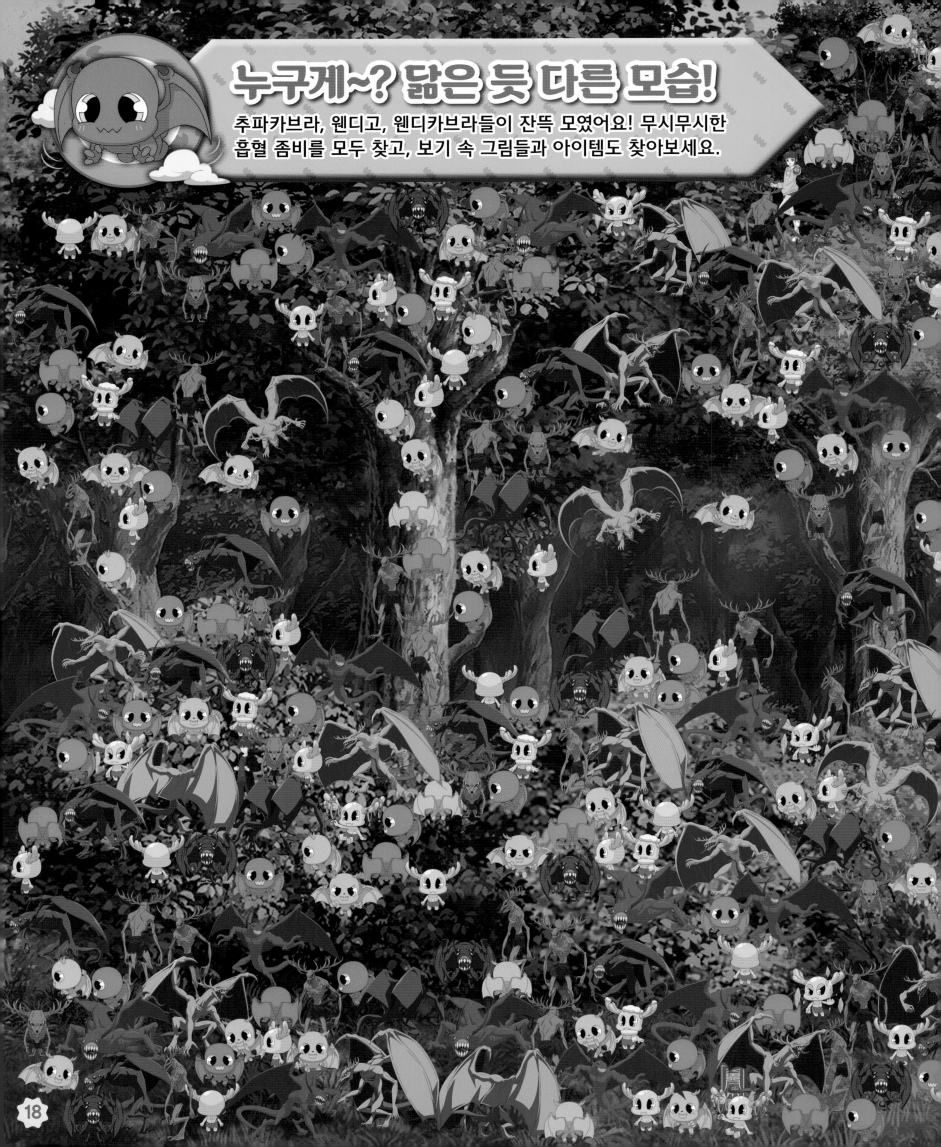

누구게~? 닮은 듯 다른 모습!

추파카브라, 웬디고, 웬디카브라들이 잔뜩 모였어요! 무시무시한
흡혈 좀비를 모두 찾고, 보기 속 그림들과 아이템도 찾아보세요.

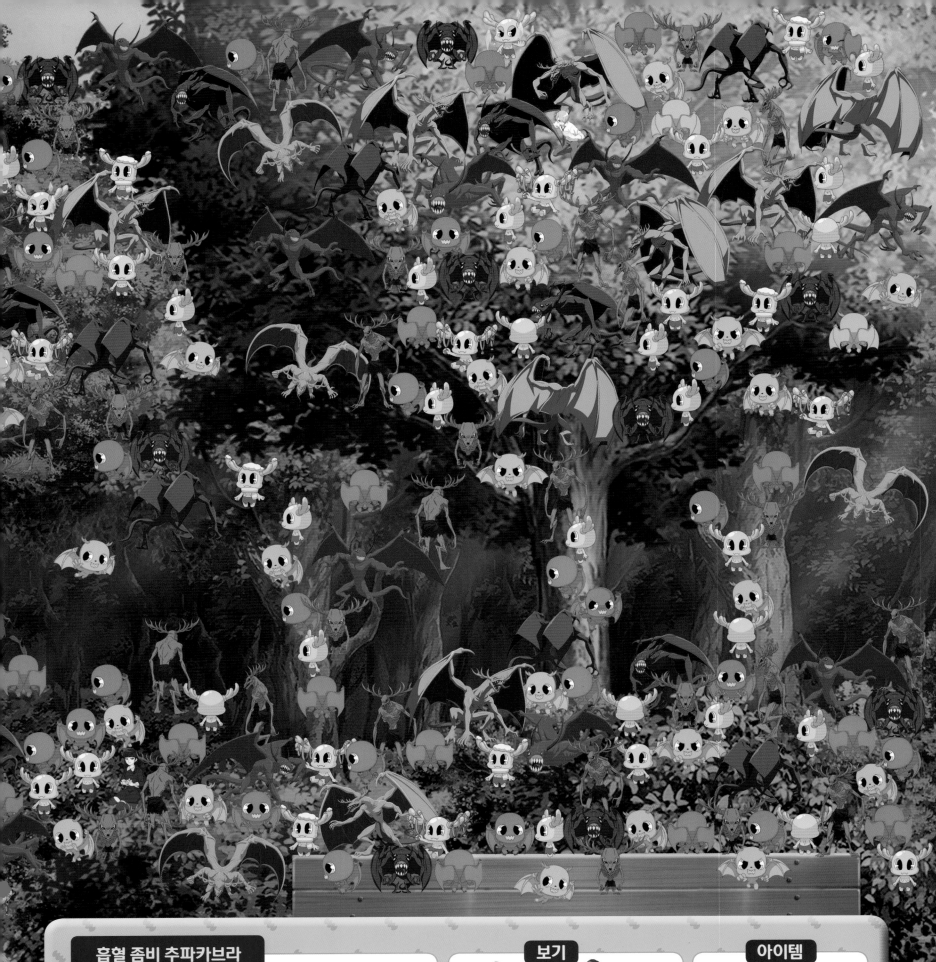

흡혈 좀비 추파카브라

보기

하리 가은 강림 이안

아이템

강림의 퇴마봉인활 강림의 부적

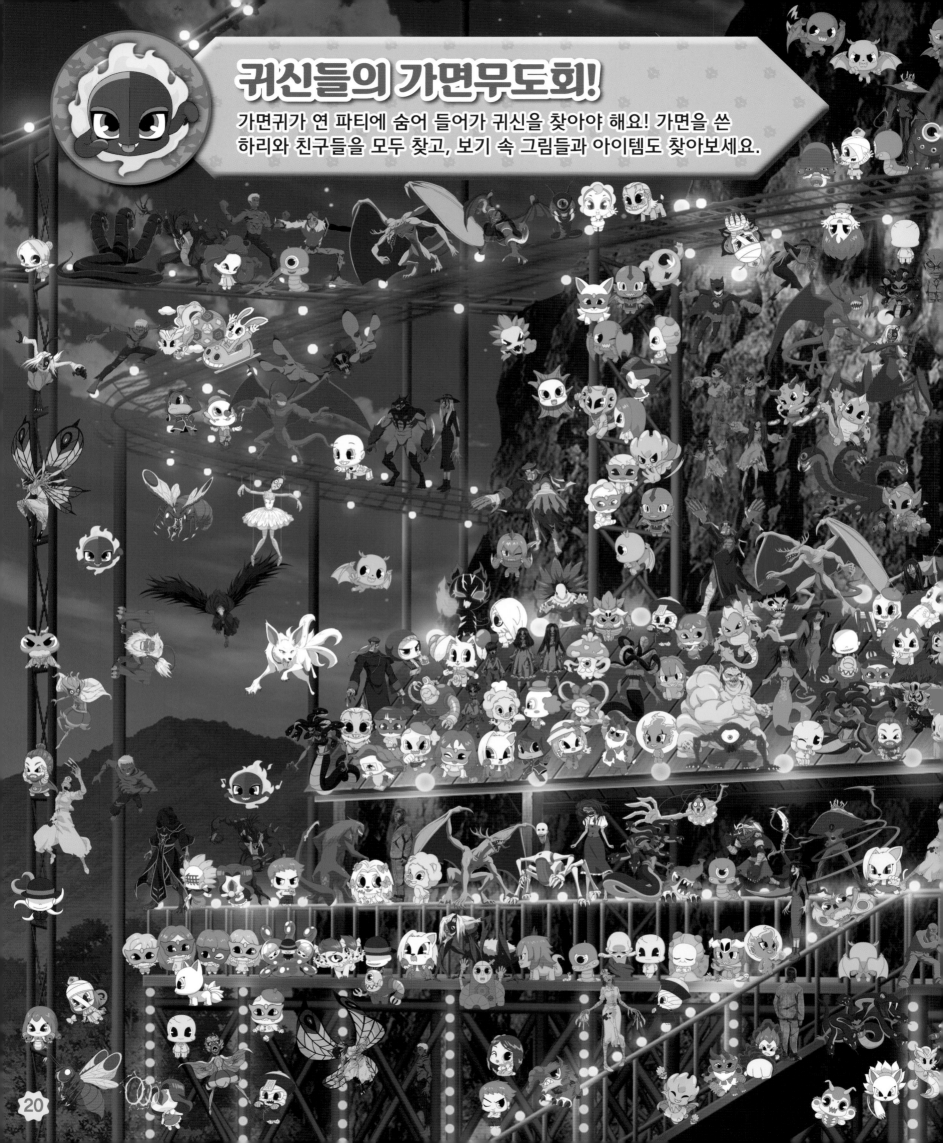

귀신들의 가면무도회!

가면귀가 연 파티에 숨어 들어가 귀신을 찾아야 해요! 가면을 쓴
하리와 친구들을 모두 찾고, 보기 속 그림들과 아이템도 찾아보세요.

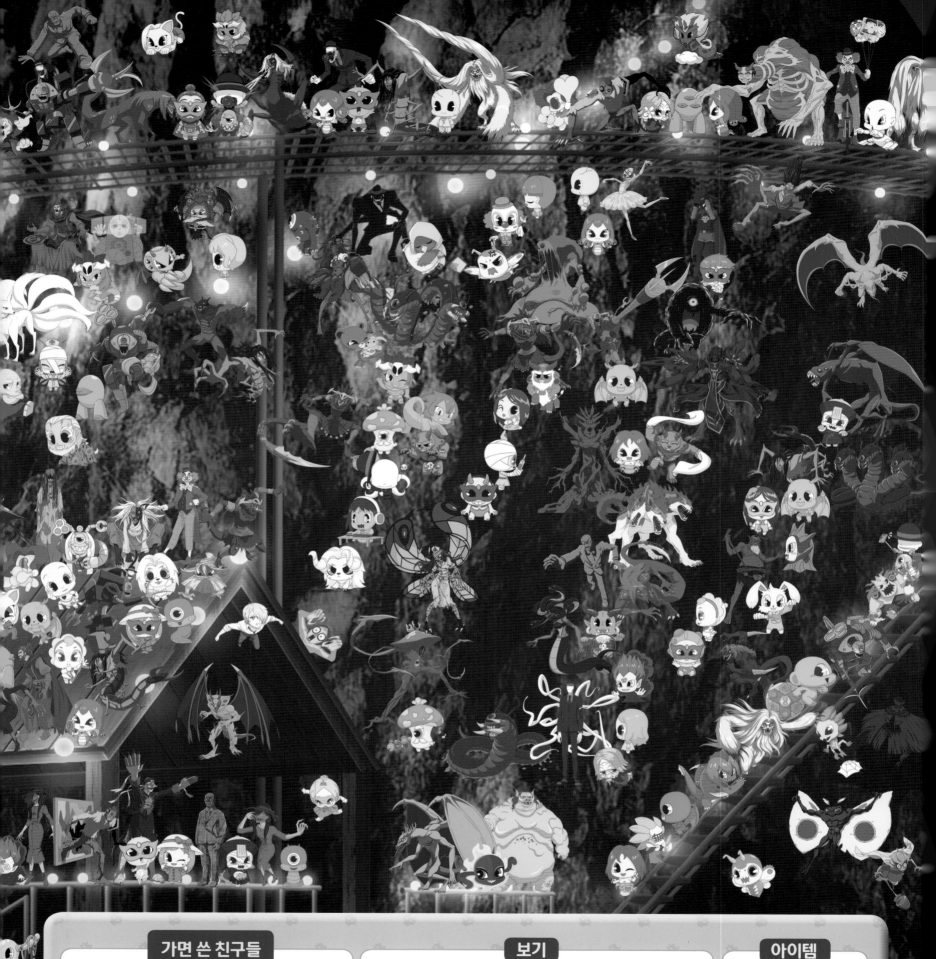

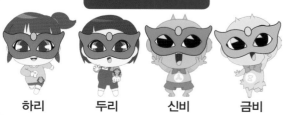

가면 쓴 친구들

하리　　두리　　신비　　금비

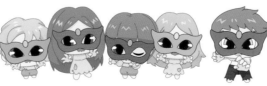

보기

블랙 아이드　　부활한 시온　　동상귀

아이템

금비의 요요　　신비의 요요

귀신 그리기 연습을 하고 있어요! 그림을 잘 보고
어떤 귀신을 그리지 않았는지 모두 찾아보세요.

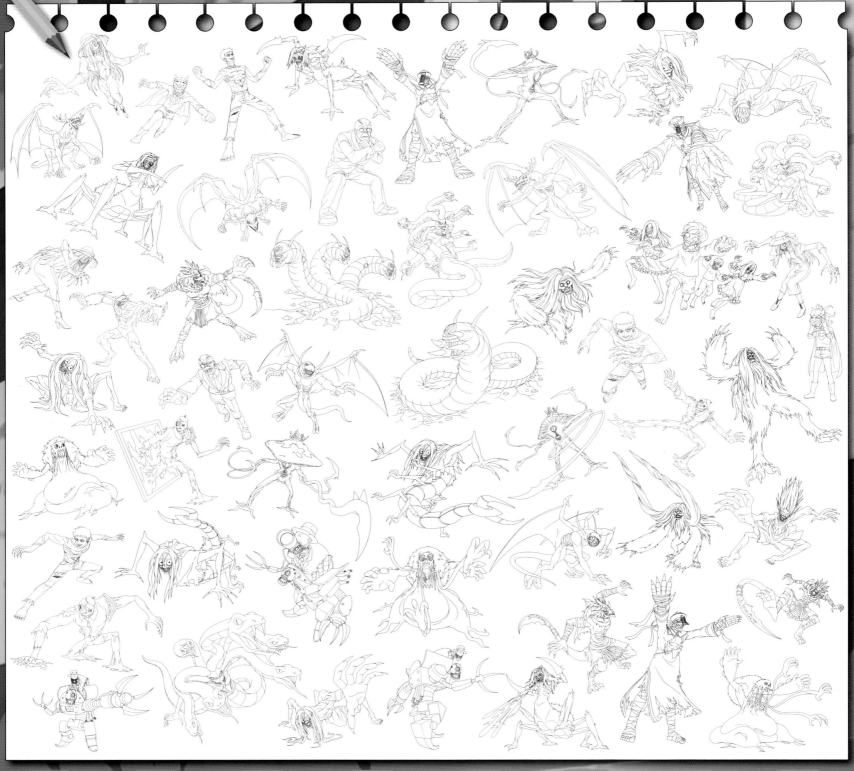

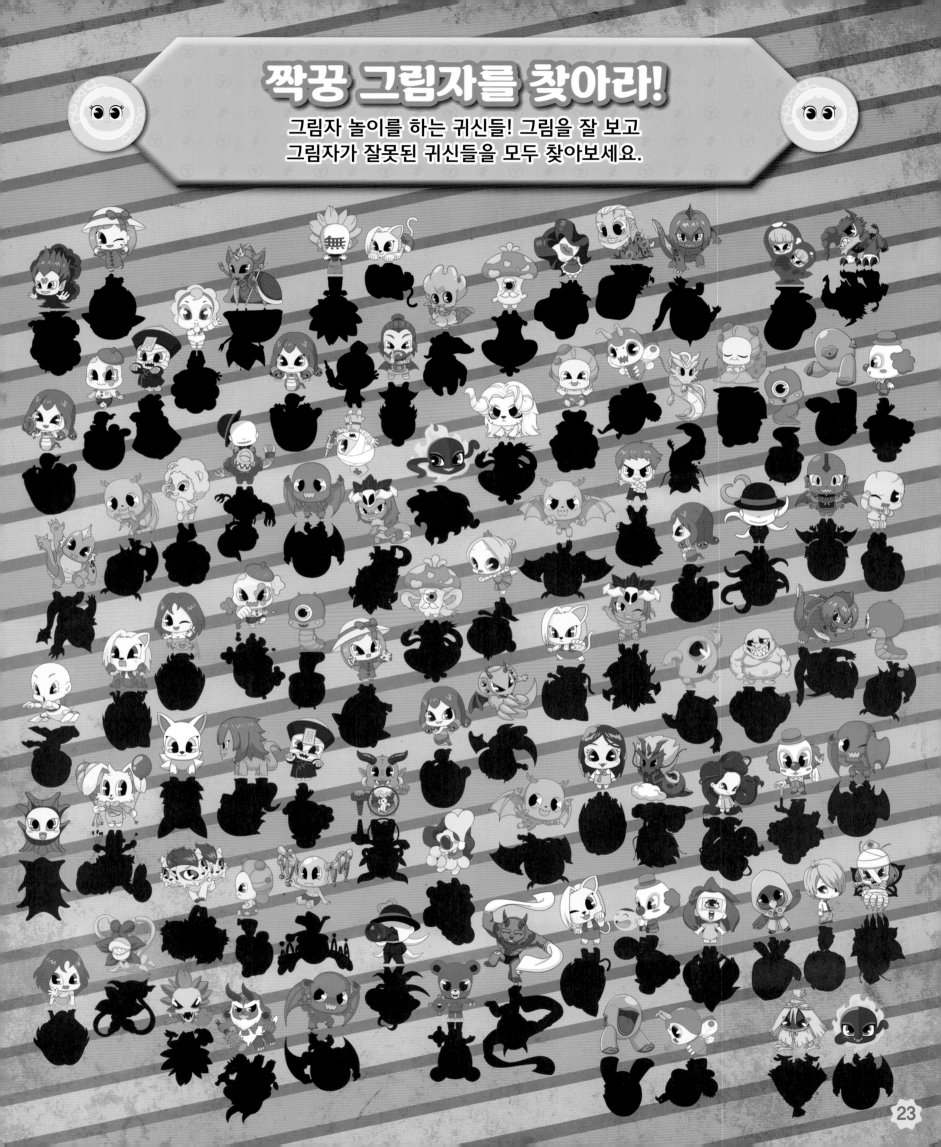

짝꿍 그림자를 찾아라!

그림자 놀이를 하는 귀신들! 그림을 잘 보고
그림자가 잘못된 귀신들을 모두 찾아보세요.

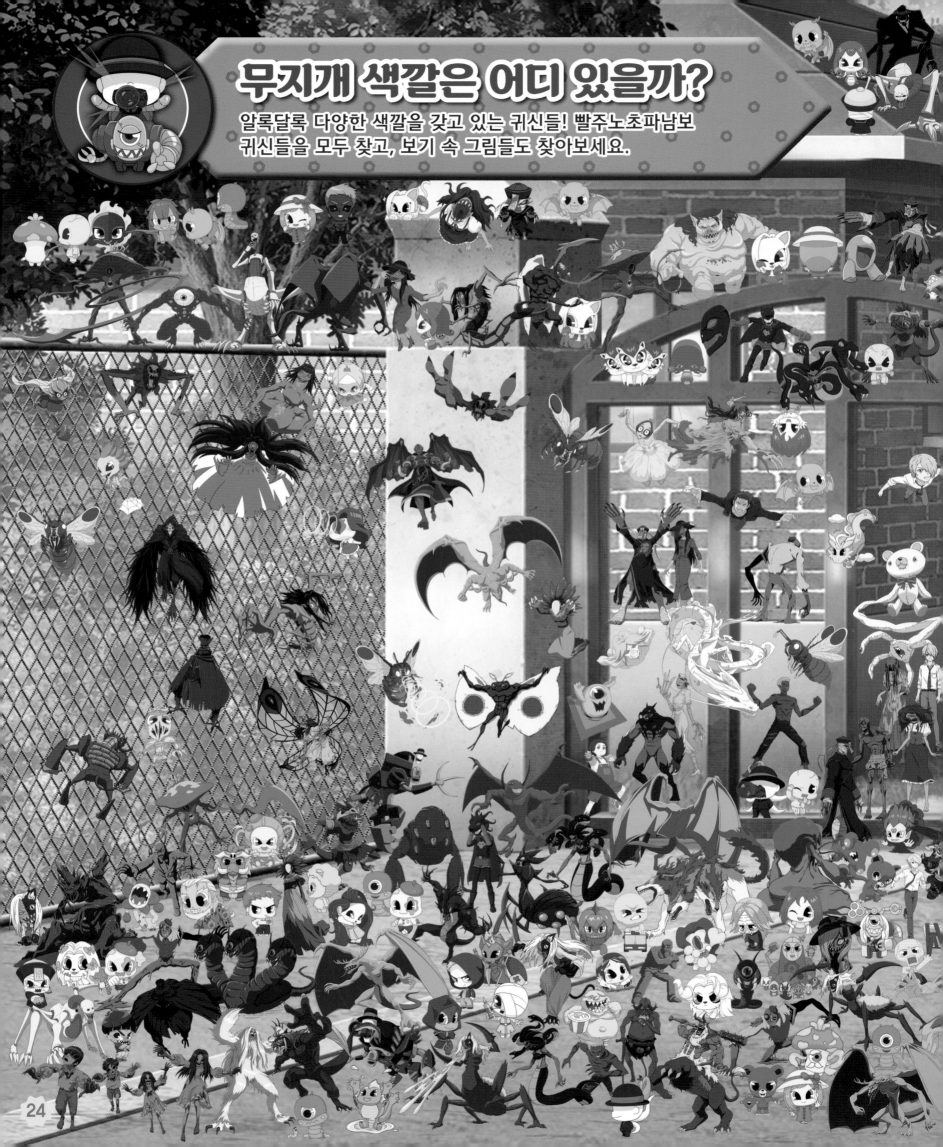

무지개 색깔은 어디 있을까?

알록달록 다양한 색깔을 갖고 있는 귀신들! 빨주노초파남보
귀신들을 모두 찾고, 보기 속 그림들도 찾아보세요.

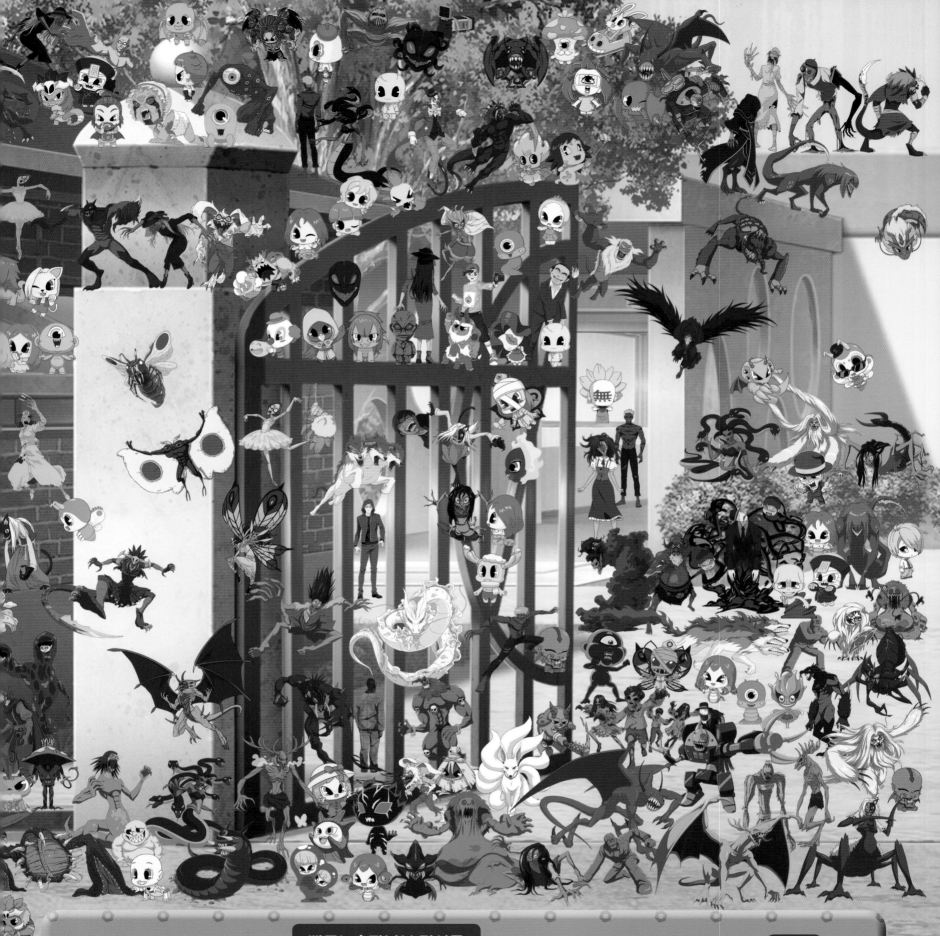

빨-화동귀

주-사일런스 하피

노-할아버지 포자귀

초-향랑각시

파-강시

남-가면귀

보-구묘주귀

현우　　　　두리

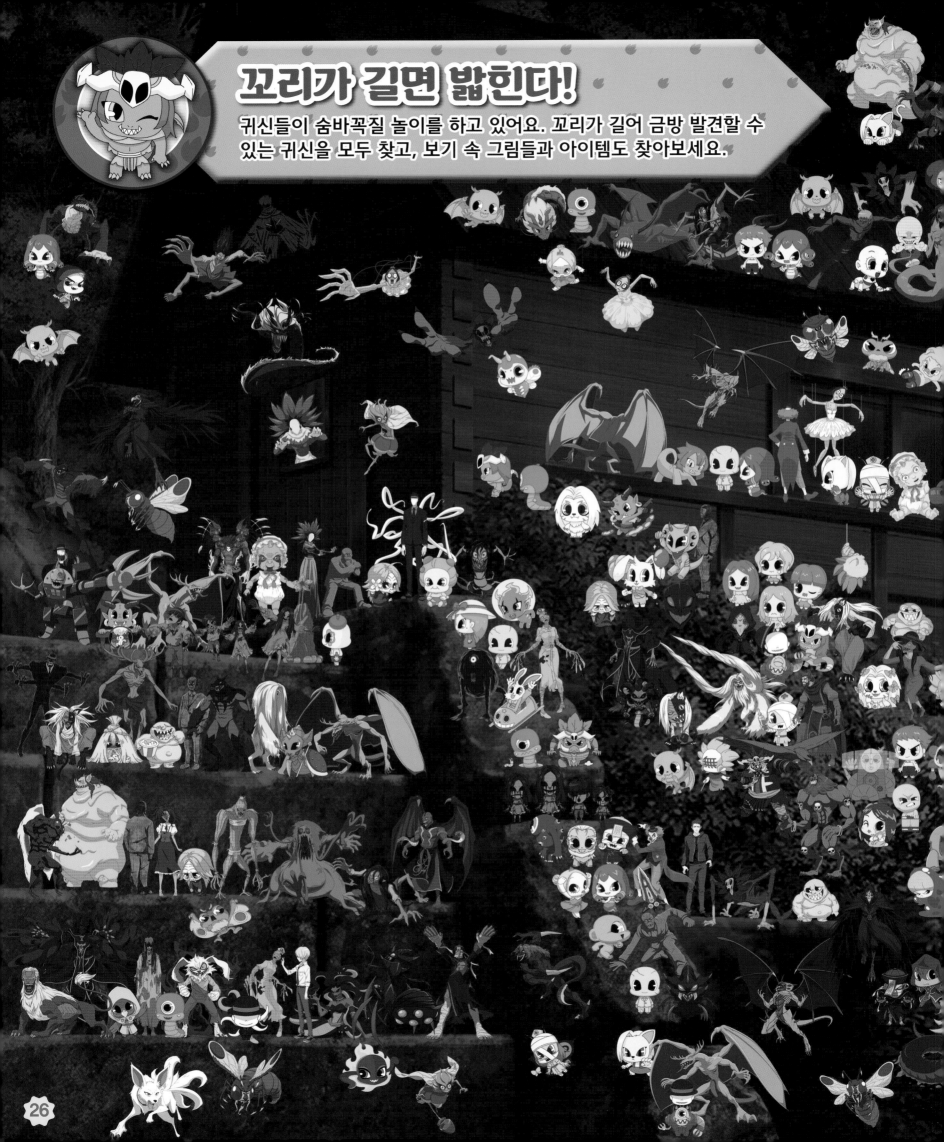

꼬리가 길면 밟힌다!

귀신들이 숨바꼭질 놀이를 하고 있어요. 꼬리가 길어 금방 발견할 수 있는 귀신을 모두 찾고, 보기 속 그림들과 아이템도 찾아보세요.

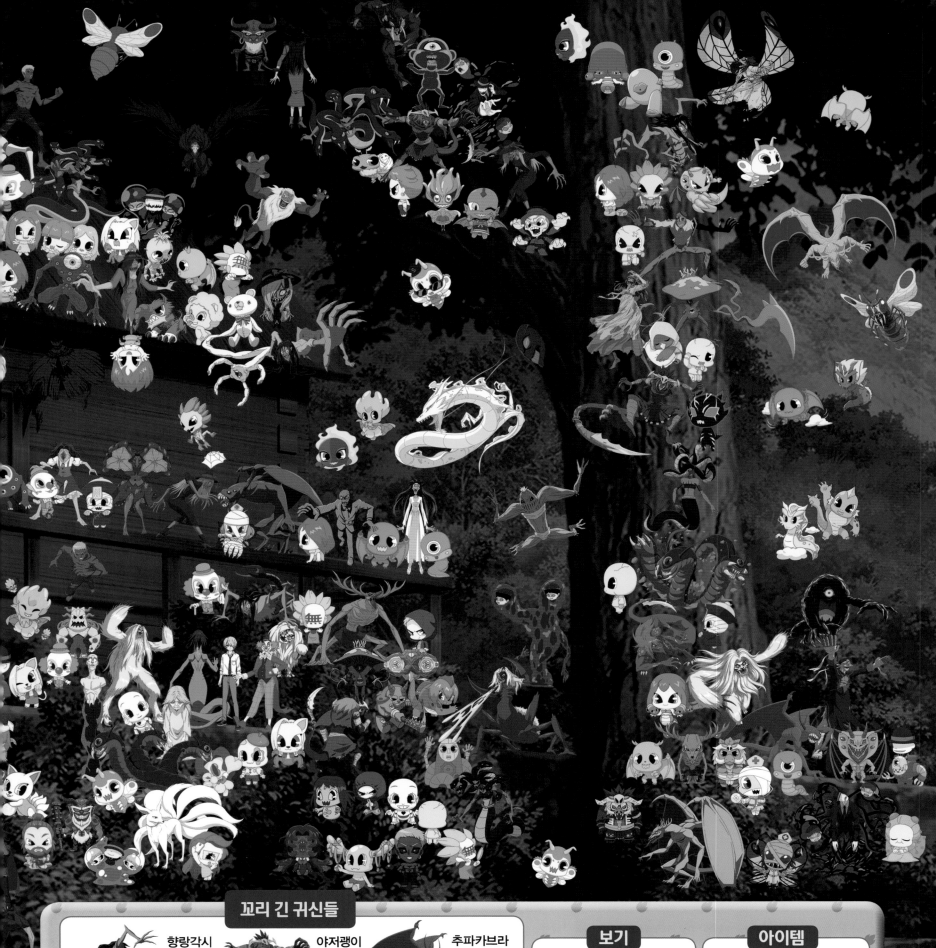

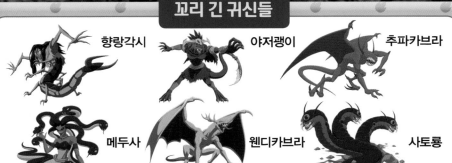

꼬리 긴 귀신들

향랑각시

야저괭이

추파카브라

메두사

웬디카브라

사토롱

보기

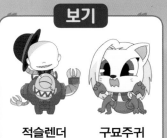

적슬렌더

구묘주귀

아이템

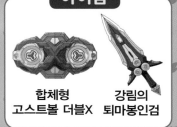

합체형
고스트볼 더블X

강림의
퇴마봉인검

정답

숨어 있는 귀신들 모두 다 잘 찾았나요?
아직 못 찾은 귀신이 있다면, 정답을 확인하기 전에
다시 한번 찾아보세요!

6~7쪽

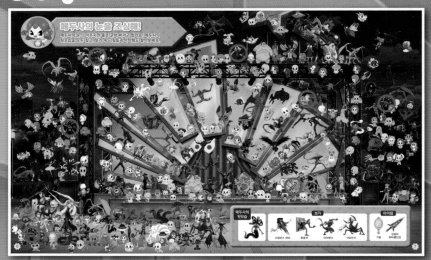

8~9쪽

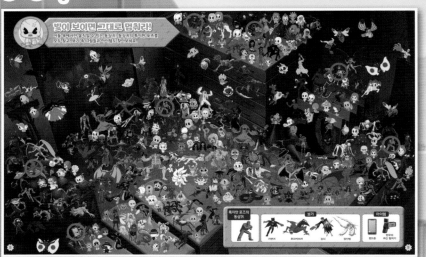

10~11쪽

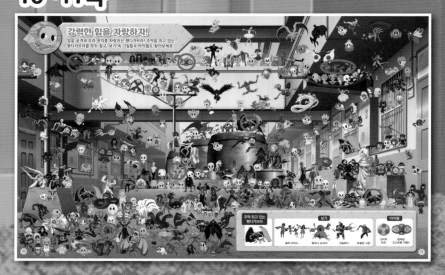

12~13쪽

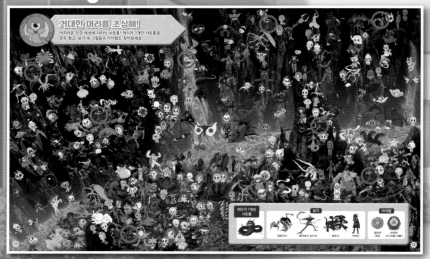

14~15쪽

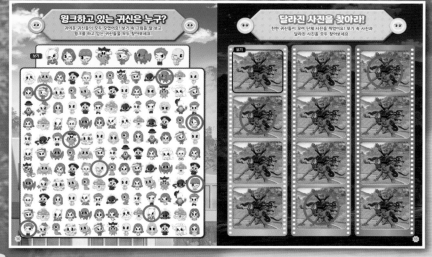

16~17쪽

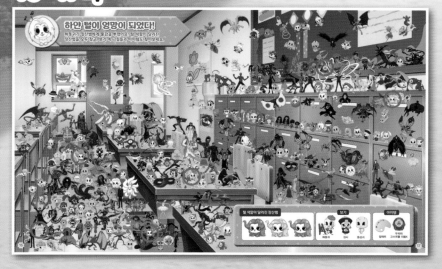

18~19쪽

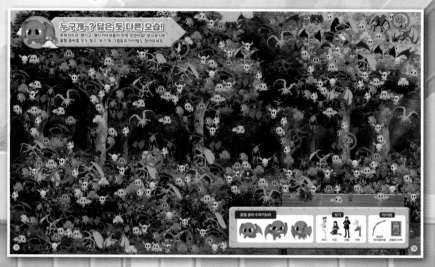

20~21쪽

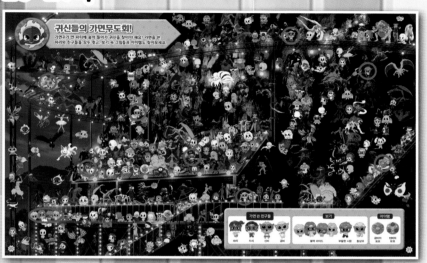

22~23쪽

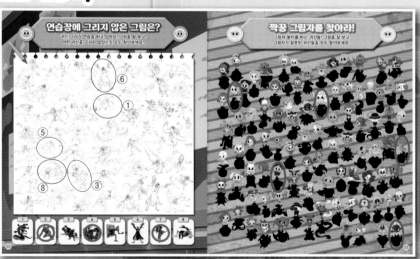

24~25쪽

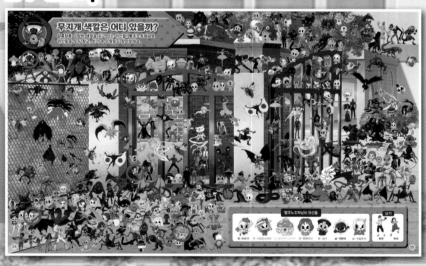

26~27쪽

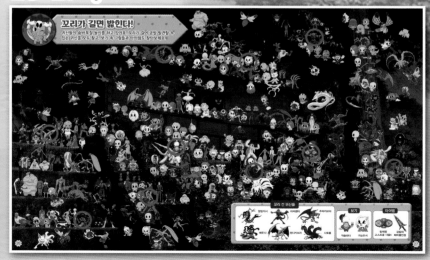

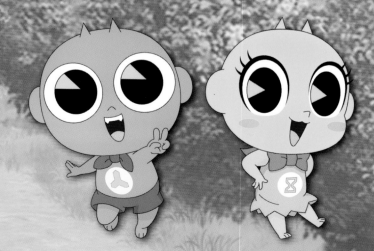